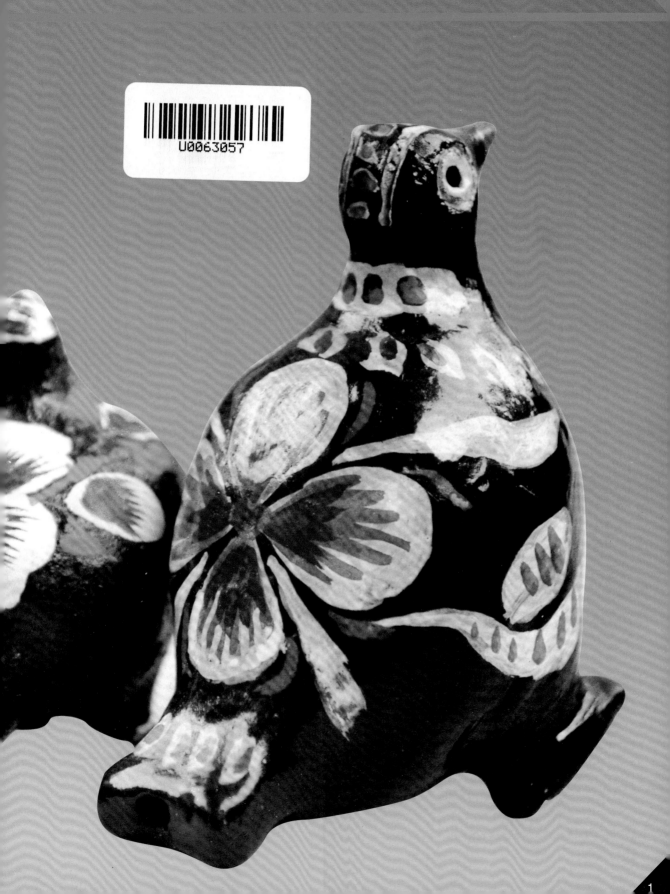

初入浚縣

大伾山下的文廟。

大伾山上的八卦塔。

　　浚縣，黃河故道上一座歷史悠久的古城。漢高祖時建黎陽縣，北宋末置浚州，明初改爲浚縣沿襲至今。

　　浚縣境內東有大伾山，西有浮丘山，景觀壯麗。傳統隋末農民起義軍首領李密，曾與隋軍會戰黎陽并駐軍伾山東麓，雙方戰鬥十分激烈，將士們傷亡慘重，軍中有會做泥塑的藝人使用泥捏一些"騎馬人"，悼念在戰場上犧牲的將士。

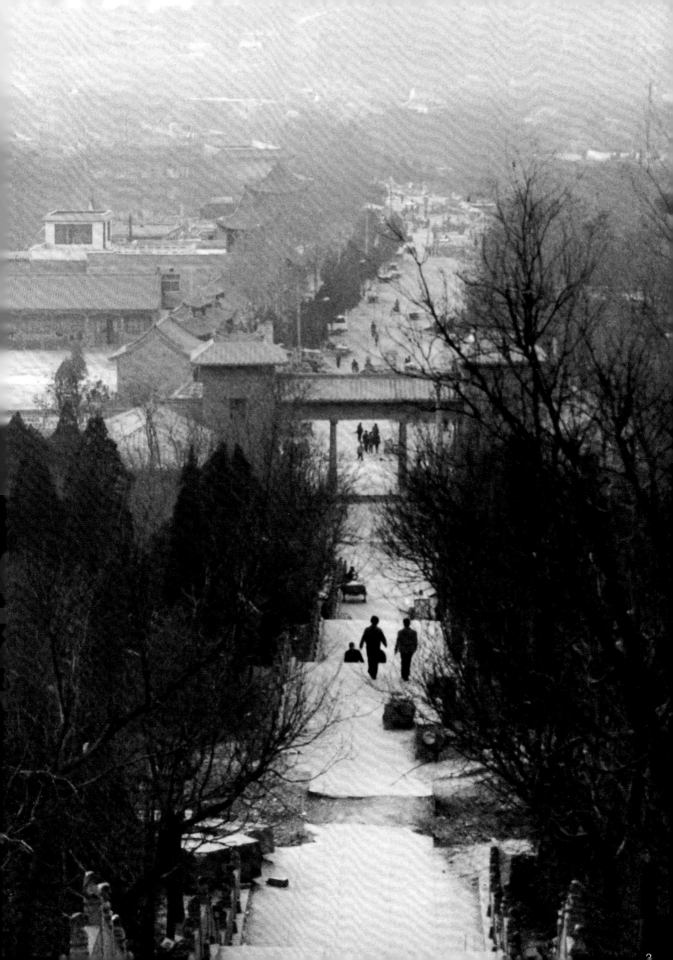

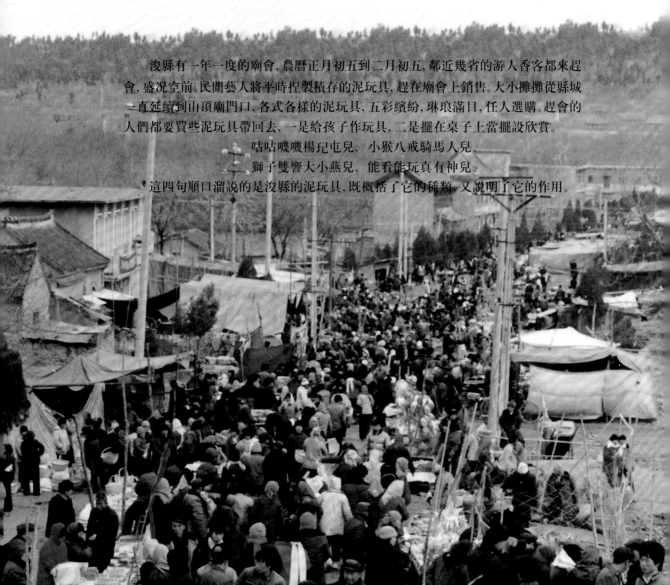

　　浚縣有一年一度的廟會，農曆正月初五到二月初五，鄰近幾省的游人香客都來趕會，盛況空前。民間藝人將平時捏製積存的泥玩具，趕在廟會上銷售。大小攤攤從縣城一直延續到山頂廟門口，各式各樣的泥玩具，五彩繽紛，琳琅滿目，任人選購。趕會的人們都要買些泥玩具帶回去，一是給孩子作玩具，二是擺在桌子上當擺設欣賞。

　　咕咕嘰嘰楊玘屯兒，小猴八戒騎馬人兒。

　　獅子雙響大小燕兒，能看能玩真有神兒。

　　這四句順口溜說的是浚縣的泥玩具，既概括了它的種類，又說明了它的作用。

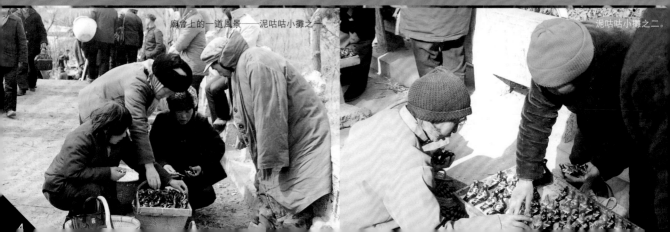

廟會上的一道風景——泥咕咕小攤之一。

泥咕咕小攤之二。

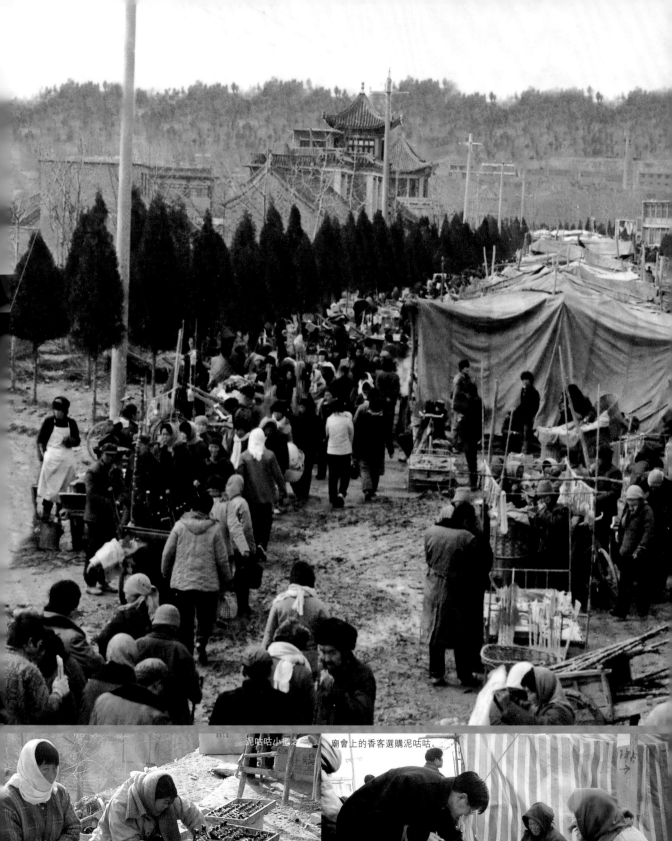

泥咕咕小攤 廟會上的香客選購泥咕咕。

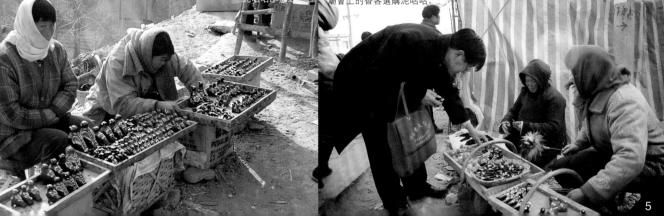

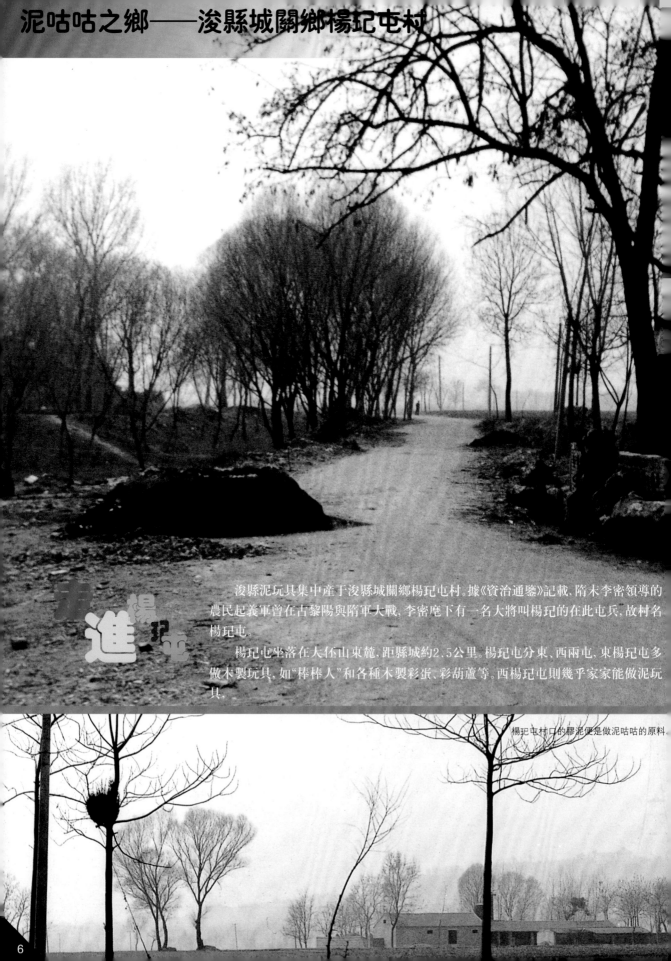

泥咕咕之鄉——浚縣城關鄉楊玘屯村

浚縣泥玩具集中產于浚縣城關鄉楊玘屯村。據《資治通鑒》記載，隋末李密領導的農民起義軍曾在古黎陽與隋軍大戰，李密麾下有一名大將叫楊玘的在此屯兵，故村名楊玘屯。

楊玘屯坐落在大伾山東麓，距縣城約2.5公里。楊玘屯分東、西兩屯，東楊玘屯多做木製玩具，如"棒棒人"和各種木製彩蛋、彩葫蘆等。西楊玘屯則幾乎家家能做泥玩具。

楊玘屯村口的膠泥便是做泥咕咕的原料。

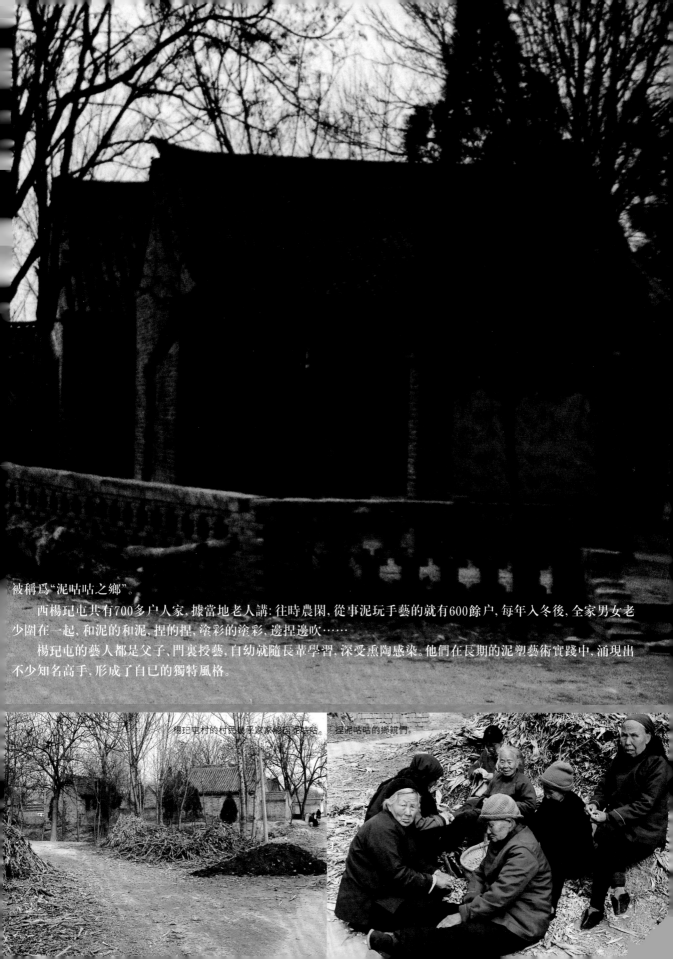

被稱爲"泥咕咕之鄉"。

　　西楊玘屯共有700多户人家,據當地老人講:往時農閑,從事泥玩手藝的就有600餘户,每年入冬後,全家男女老少圍在一起,和泥的和泥、捏的捏、塗彩的塗彩、邊捏邊吹……

　　楊玘屯的藝人都是父子、門裏授藝,自幼就隨長輩學習,深受熏陶感染。他們在長期的泥塑藝術實踐中,涌現出不少知名高手、形成了自己的獨特風格。

楊玘屯村的村民幾乎家家能捏泥咕咕。

捏泥咕咕的鄉親們。

這些老人都已作古

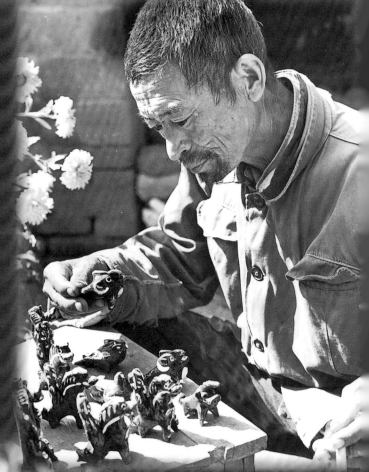

▶李永進(1928—1987)，東楊玘屯人。小時候家裏窮，五六歲就跟父親學捏泥咕咕，慢慢就學會了，捏得又快又好。爲了挣錢糊口，父親晚上捏，還給他布置任務，不捏完不准睡覺。從五六歲起一直捏到五六十歲，捏了一輩子泥沽沽。作品在縣裏獲得一等獎，被授予"河南民間藝術家"稱號。其作品風格粗獷豪放，大膽誇張。

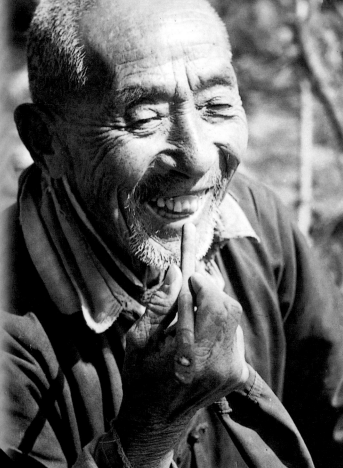

◀侯全德(1910—1997)，東楊玘屯人。七、□歲時開始學捏泥咕咕，先是看大人捏，慢慢自□試着捏，捏着捏着就會了。冬閑時節，每天就手□離泥，和泥、捏泥、畫彩全干，一直捏到80多歲。□30歲時，曾挑擔到外地賣過泥咕咕，春耕大忙□纏回家種地。賣泥咕咕和別的買賣不一樣，不□本、不怕壓貨，能賣就賣，賣不掉就存下。他的□品構思巧妙，形態生動，曾參加縣展并獲得了□等獎，被省裏授予"河南省民間藝術家"稱號。

▶李金生(1895—1988)，東楊玘屯人。出生□貧苦農民家庭。没上過學，小小年紀就學捏泥咕□咕，到十來歲時，就捏得相當不錯了。每年古歷□廟會期間，他一家人和村裏藝人一樣，也都捏成□成筐的各種小動物、騎馬人等，在大伾山下擺攤□叫賣，换幾個錢糊口。解放後，生活好些了，但捏□咕咕從未間斷。作品參加縣裏展出，獲過獎狀□

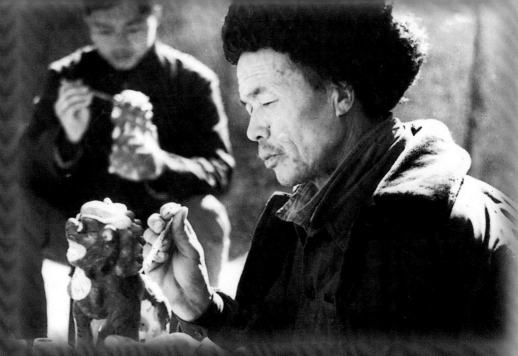

▶許德勤(1920—1994)，楊玘屯人，打小時在家裏母熏陶下，就愛上了泥，捏小動物、捏小人、捏小子，一捏就捏六七十年。的作品在縣裏展覽，并且了獎狀。

▼王廷良(1913—1992)，西楊玘屯人。6歲時跟父母學捏泥人。開始父親先教他和泥、揉泥，再教他捏簡單的小咕咕，後來又學會了捏小東、騎馬人、戲曲人物，特別愛捏程咬金、秦瓊、敬德、羅成等瓦崗軍將領形象。從前家裏窮，全家在冬春廟會時節捏些泥活換個零花錢。他的作品造型簡樸、稚拙，在縣上獲過一等獎，也獲得了"河南省民間藝術家"稱號。

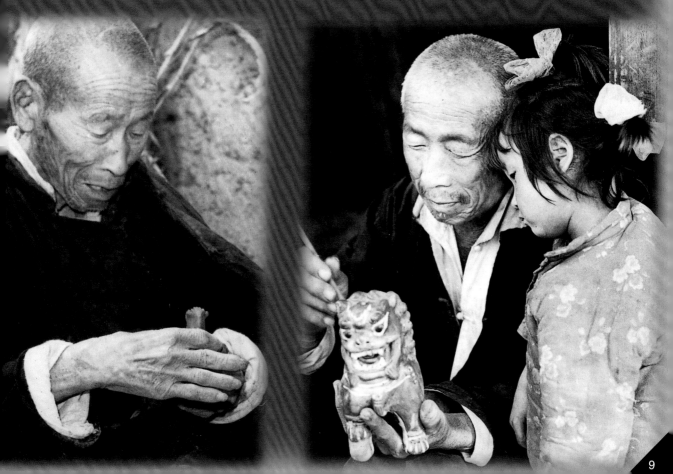

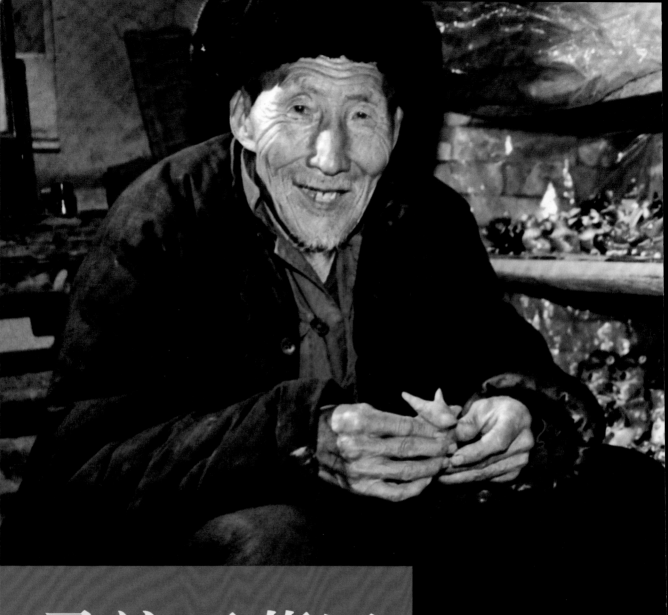

尋訪王蘭田

　　走進楊玘屯，欲尋訪一位知名的泥塑老藝人倒成了難事兒。聽說早先出名的那一撥前輩，祇有王蘭田一人還健在。在西屯一幢新房旁邊的一間老土屋裏，我們見到了已有76歲高齡的王蘭田，老人的背已經駝下了，斑白的眉 ，滿面的皺紋記下了老人身世的滄桑與艱辛。

　　王蘭田，1922年出生在楊玘屯村，家境貧寒，七八歲時跟父親王清山學捏泥玩具。爲了生計，小小年紀就靠捏泥玩具，挑到集市上去賣錢糊口。他上過幾年私塾，能識文斷字，他的手很巧，飛禽、走獸，什麼都能捏，最擅長的要數捏人物，如三國人物、西游記人物、瓦崗寨人物，還有八仙慶壽、青白二蛇、黑臉包公等神話、戲劇人物，無不捏得惟妙惟肖，神氣活現。

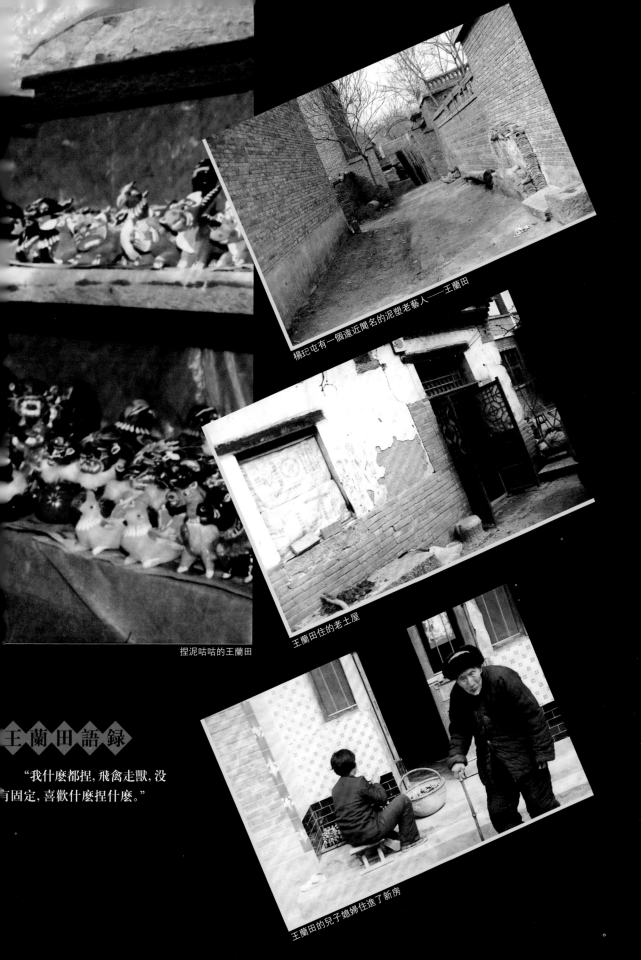

楊圯屯有一個遠近聞名的泥塑老藝人——王蘭田

捏泥咕咕的王蘭田

王蘭田住的老土屋

王蘭田語録

"我什麼都捏,飛禽走獸,没有固定,喜歡什麼捏什麼。"

王蘭田的兒子媳婦住進了新房

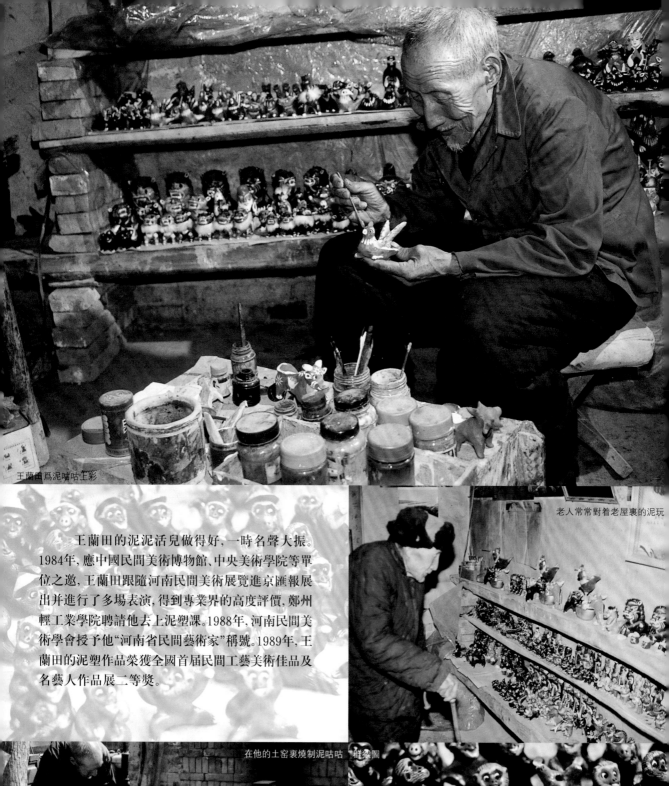

王蘭田爲泥咕咕上彩

老人常常對着老屋裏的泥玩

王蘭田的泥泥活兒做得好，一時名聲大振。1984年，應中國民間美術博物館、中央美術學院等單位之邀，王蘭田跟隨河南民間美術展覽進京匯報展出并進行了多場表演，得到專業界的高度評價，鄭州輕工業學院聘請他去上泥塑課。1988年，河南民間美術學會授予他"河南省民間藝術家"稱號。1989年，王蘭田的泥塑作品榮獲全國首屆民間工藝美術佳品及名藝人作品展二等獎。

在他的土窯裏燒制泥咕咕　群猴圖

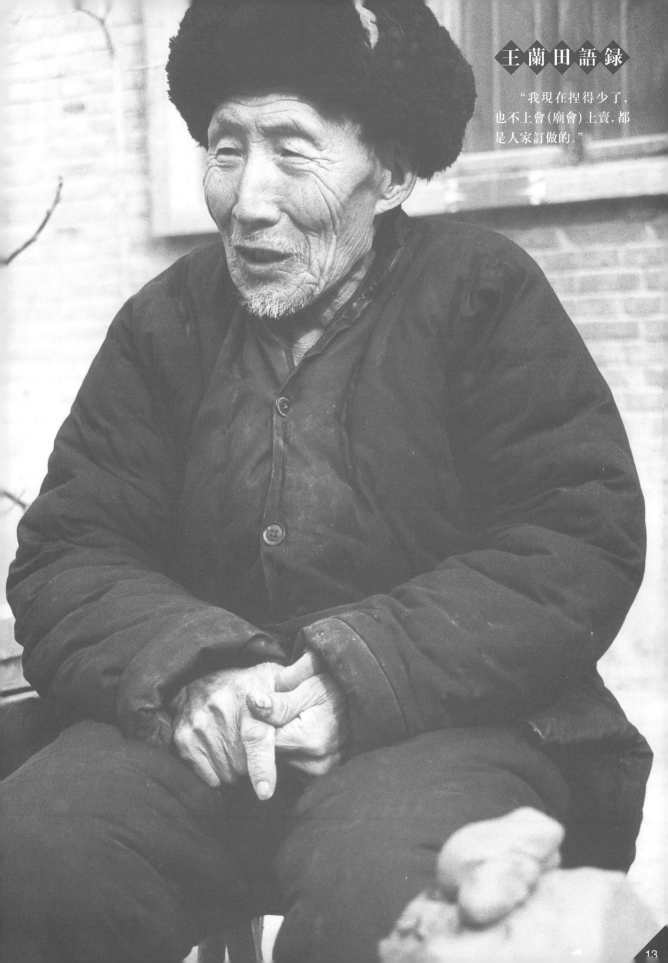

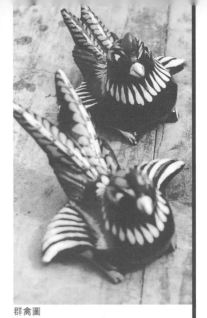

《三國演義》人物（劉備、關羽、張飛）

群禽圖

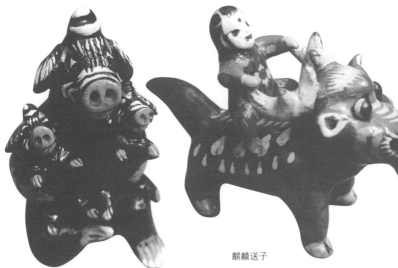

母子猪

麒麟送子

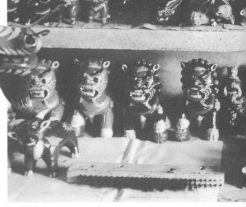

雙馬

《西游記》人物

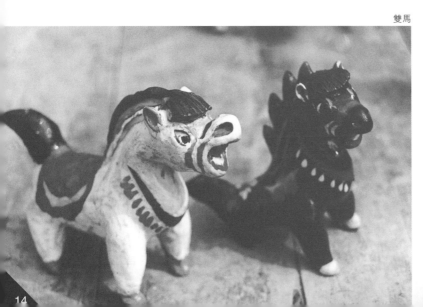

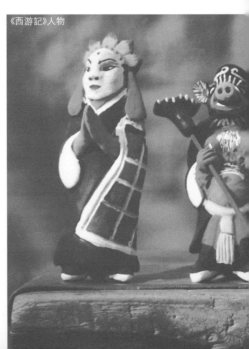

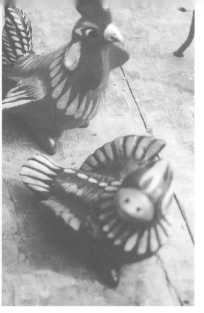

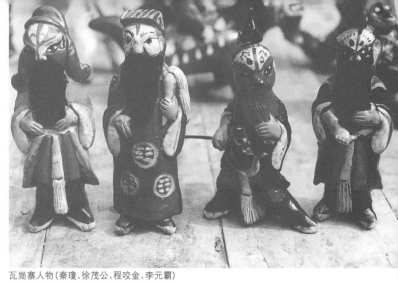

瓦崗寨人物(秦瓊、徐茂公、程咬金、李元霸)

王蘭田作品

王蘭田的泥塑品種很多

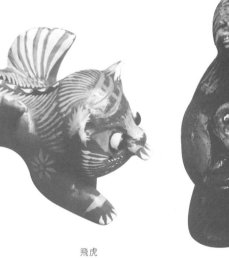

飛虎

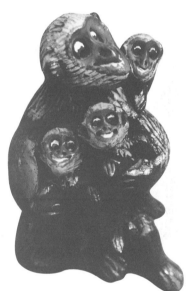

母子猴

雙鳳

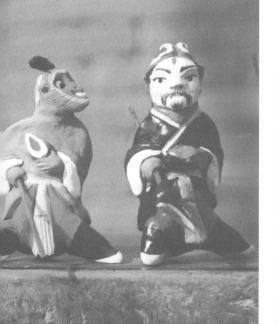

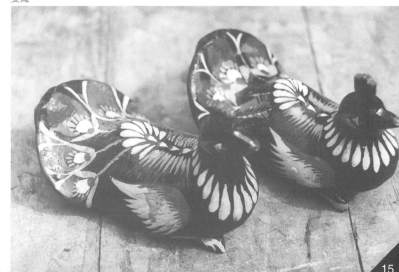

尋訪泥咕咕傳人

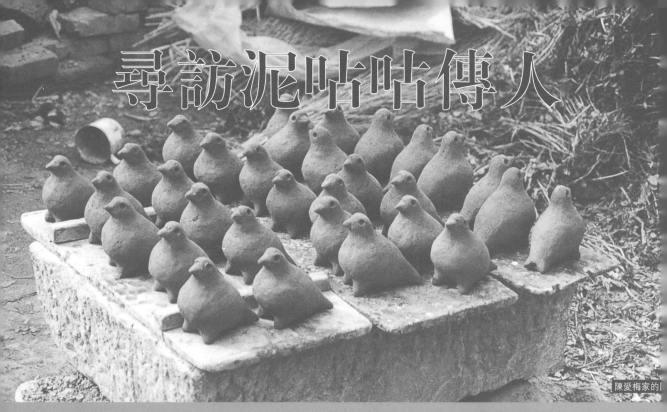

陳愛梅家的|

據1984年統計，楊玘屯從事"泥咕咕"製作的農户已不到百餘家了。進入90年代，在商品經濟的無情衝擊下，"吃力不挣錢"的泥泥活兒已漸漸被村民們冷落，大伾山廟會上成片成片的"泥咕咕"攤攤已不復存在。李金生、李永連、侯全德、王延良等知名老藝人已相繼作古，尋訪名老藝人和他們傳人也就不那麼容易了。

錢立才，53歲，東楊玘屯人。他也是自小時候起，就愛上了捏泥咕咕，到現在已幾十年了。他捏的獅子很精緻，又將獅子製成模具，用模具製獅子，又快又好，很受歡迎。他的作品也在縣展覽上獲過獎。

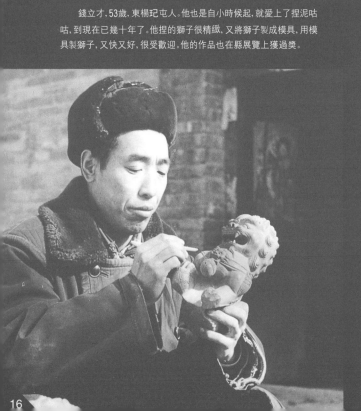

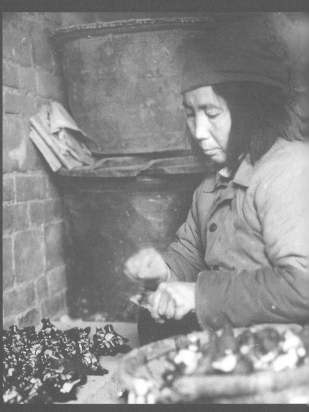

馬秀英，女，57歲，西楊玘屯人。她捏的小燕、咕咕、小哨，造型古樸俊巧，每年曆古廟會時，她就在家里捏，兒子在會上賣。她的作品曾在縣裏展覽獲過獎，是一女巧手。

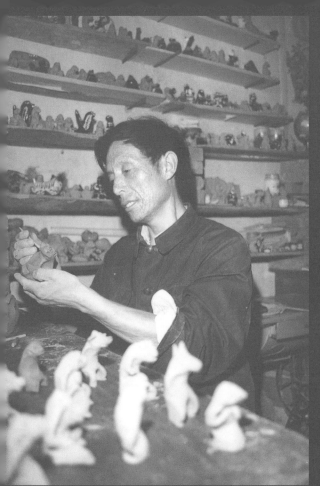

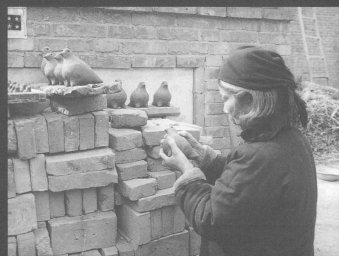

陳愛梅, 女, 55歲, 西楊玘屯人。善做小鳥。

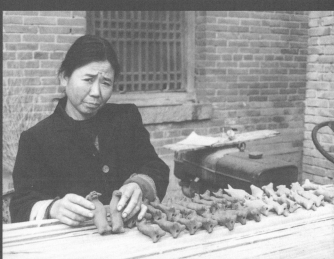

□希和, 57歲, 西楊玘屯人。跟著名藝人王蘭田學捏泥咕咕, 自己創出一條新的路子, 其擅長捏製千姿百態的小泥猴, 後調入浚縣文化館工作, 曾赴美國訪問, 其作品多主省内外甚至國外展出, 并出版捏泥猴技法書多部。

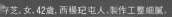

□芝, 女, 42歲, 西楊玘屯人。製作工整細膩。

朱鳳梅, 女, 46歲, 善做十二生肖。

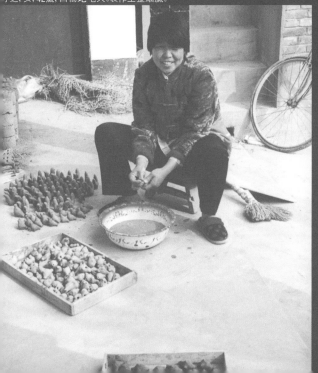

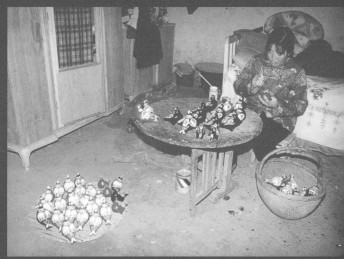

陳玉梅, 女, 44歲, 西楊玘屯人。善繪大燕, 花紋描畫得清爽明快。

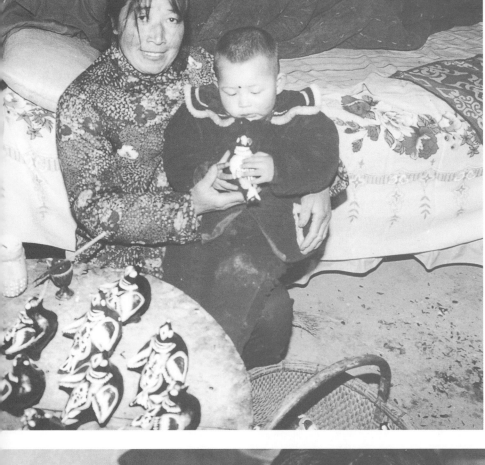

善捏大燕的陳玉梅和她的孩子。

正在上彩的是王蘭田老人的兒媳。

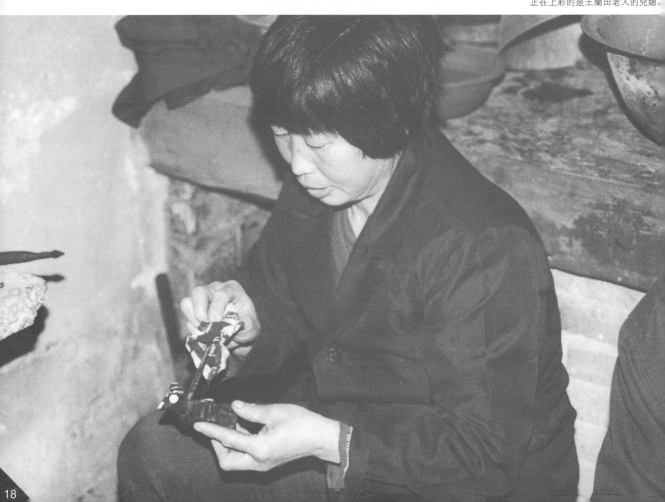

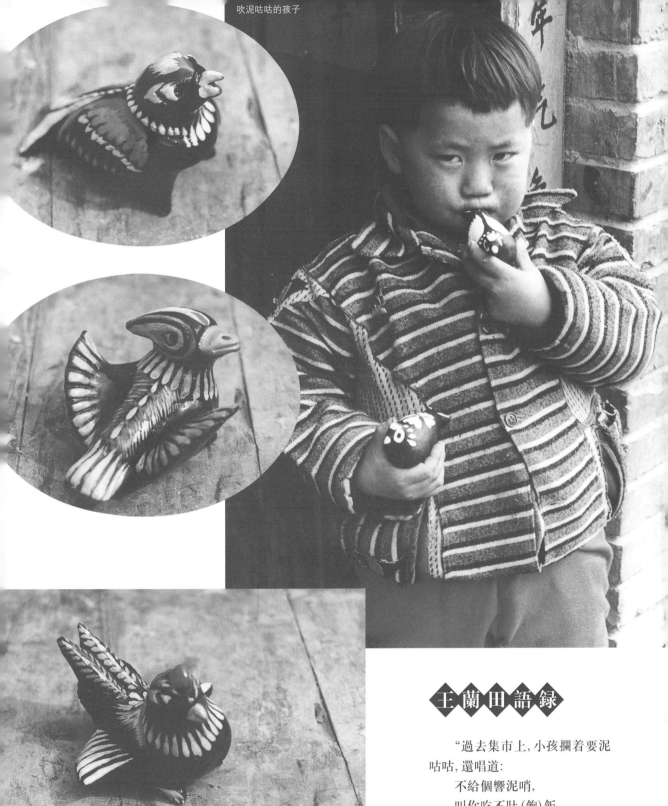

王蘭田語錄

"過去集市上,小孩攔着要泥
咕咕,還唱道:
　　不給個響泥哨,
　　叫你吃不肚(飽)飯。
　　不給個泥泥狗,
　　回家死你老倆口!
　　你就不得不撒一大把泥哨哨,
讓小孩搶着散開去。"

泥巴

農民種田離不開
捏泥咕咕離不開

　　農民種地離不開土疙瘩，捏泥咕咕也離不開土疙瘩。浚縣之所以稱之爲"泥咕咕之鄉"，不僅僅是有其歷史淵源，同時與它有着遍地可取的土疙瘩是分不開的。翻開犁地層的第二層土，就可以取到捏泥咕咕的最好材料。平時可將土疙瘩取回，置于墻根院落備用，用時將土塊打碎，放水拌和，和熟後顏色黃中透紅，細膩、柔軟而不沾手，捏製十分便當。這土有膠性，用它做成的泥玩具，干後不開裂，不易碎，經過土窰焙製，就更結實了。

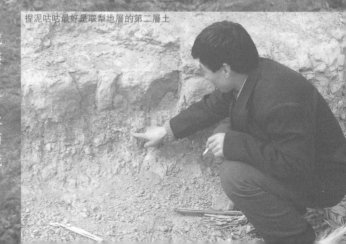

捏泥咕咕最好是取犁地層的第二層土

土疙瘩運到院子裏，隨時備用

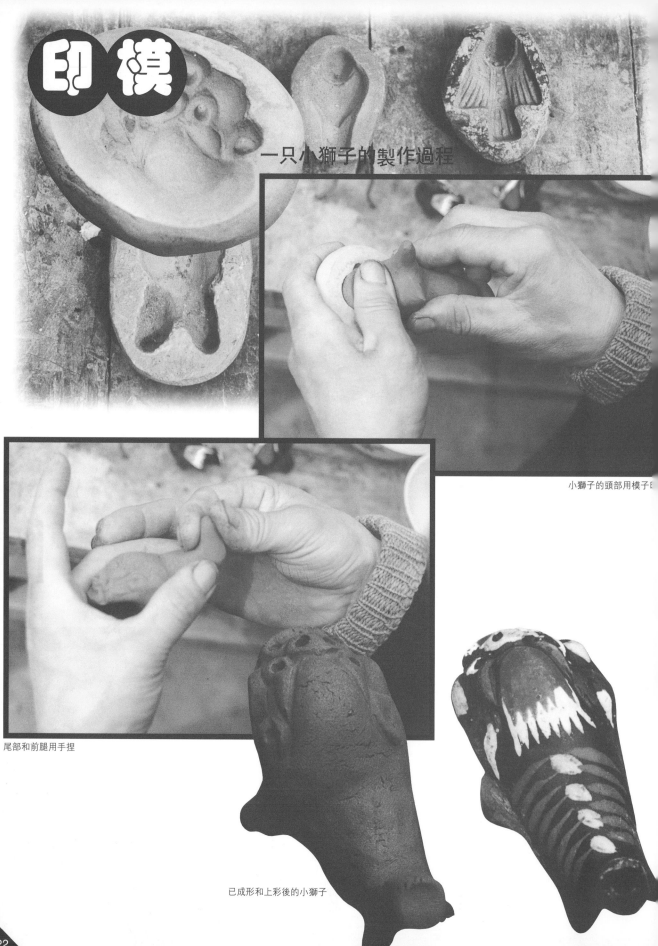

印模

一只小獅子的製作過程

小獅子的頭部用模子印

尾部和前腿用手捏

已成形和上彩後的小獅子

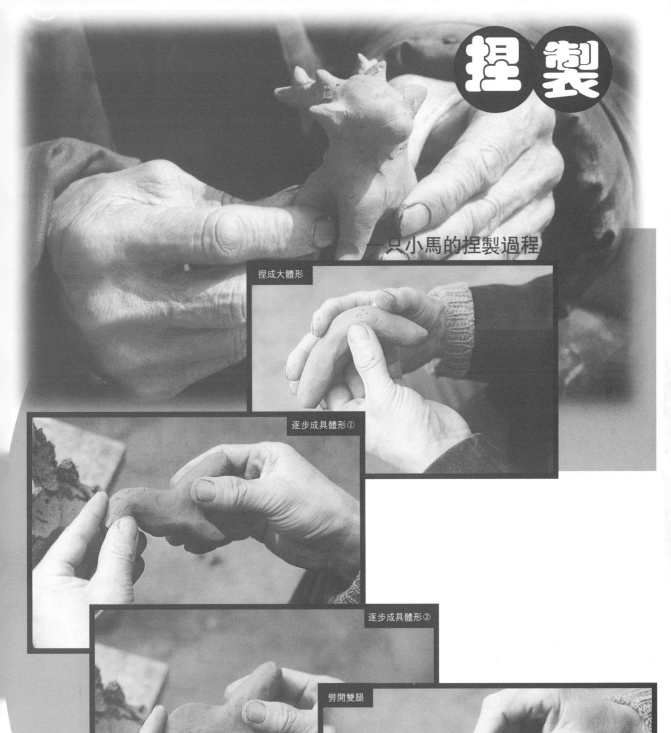

捏製

一只小馬的捏製過程

捏成大體形

逐步成具體形①

逐步成具體形②

劈開雙腿

泥咕咕製作工藝

浚縣泥玩具的製作分爲捏製、模印、捏製與模印相結合三種形式。著名的老藝人都采用手工捏製,極少用模。模印大都因作小件動物方便快捷,爲一般人家采用,常在廟會前趕製一大批應市。模印與捏製相結合,比如説捏小獅子,獅子頭部用模子印出,小獅的前腿與後面的尾巴用手工捏出;還有騎馬人,人用模製,馬用手捏,顯得既工整,又活潑。

和泥

將泥疙瘩打碎成粉末狀。

摻入適量的清水拌和。

和熟的泥。

各種小動物印模。

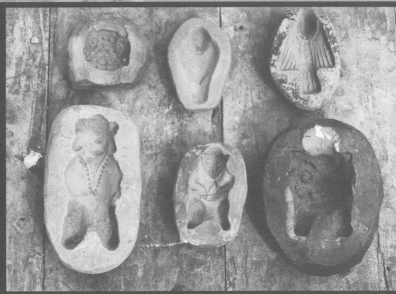

泥塑的簡單工具。

　　做泥玩具的工具十分簡便,木棍、竹片、竹簽或高梁杆均可使用,有的祇用一根竹棍,削成一頭粗、一頭尖,尖頭用以刻劃泥玩具的鼻、眼、嘴和身上的花紋,粗頭用以根據動物形狀,在不同的部位扎眼通孔,用嘴能吹出各種不同聲音,群衆稱它爲"鵓鴣小哨"。

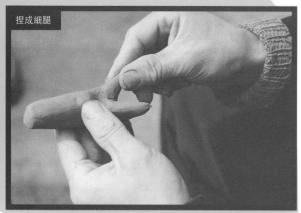

捏成細腿

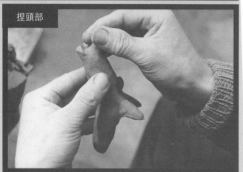

捏頭部

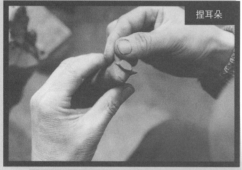

捏耳朵

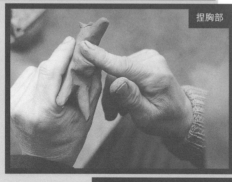

捏胸部

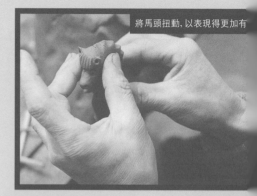

將馬頭扭動,以表現得更加有

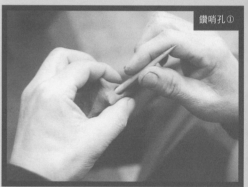

鑽哨孔①

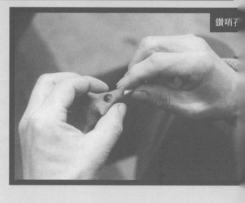

鑽哨子

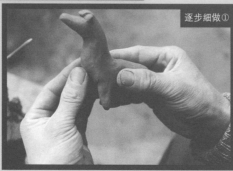

逐步細做①

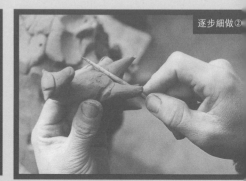

逐步細做②

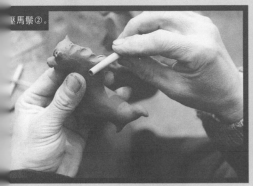
壓馬鬃②。

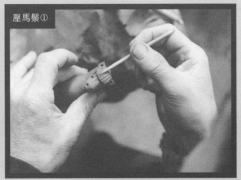
壓馬鬃①

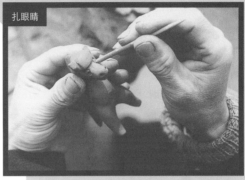
扎眼睛

捏製

一只小馬的捏製過程

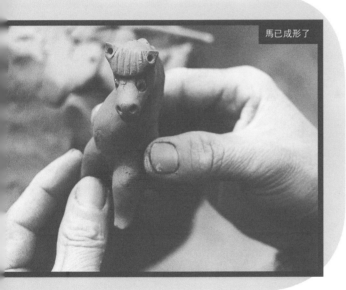
馬已成形了

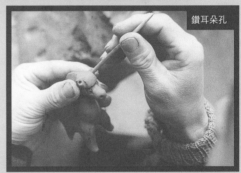
鑽耳朵孔

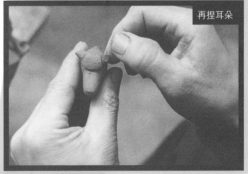
再捏耳朵

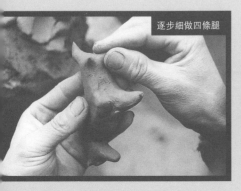
逐步細做四條腿

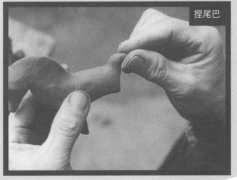
捏尾巴

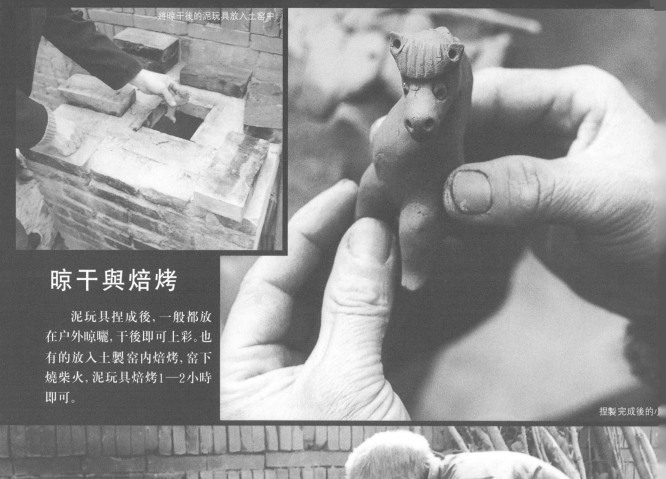

晾干與焙烤

泥玩具捏成後，一般都放在户外晾曬，干後即可上彩。也有的放入土製窯内焙烤，窯下燒柴火，泥玩具焙烤1—2小時即可。

捏製完成後的小

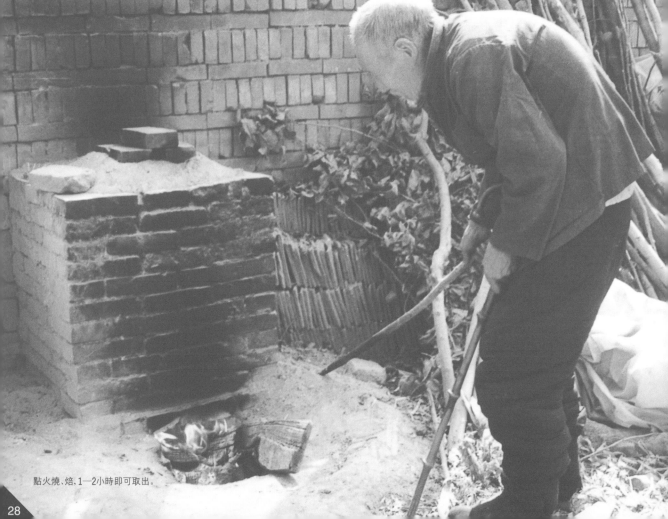

點火燒、焙，1—2小時即可取出。

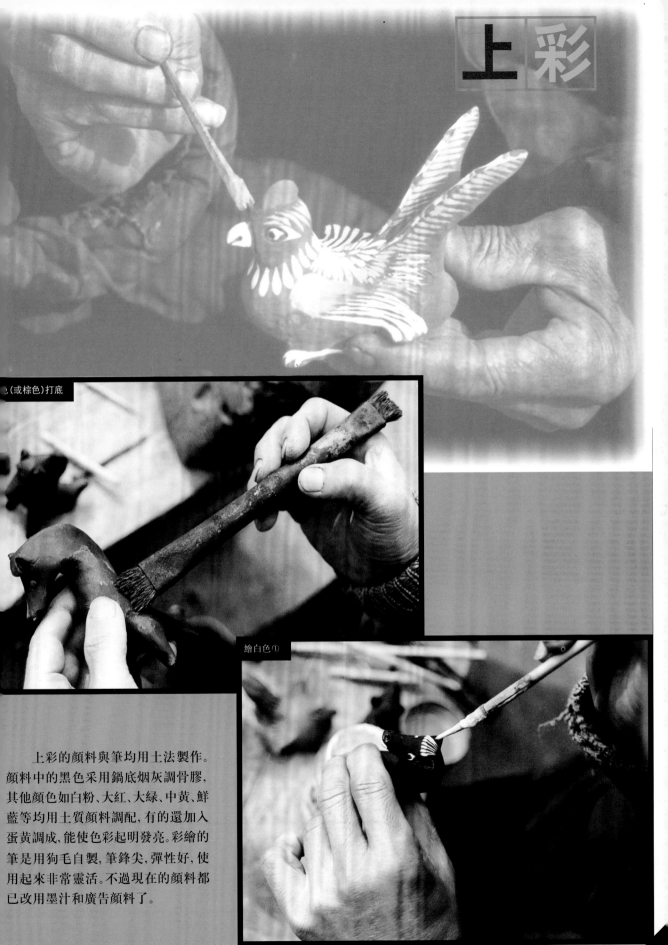

（或棕色）打底

繪白色①

上彩的顏料與筆均用土法製作。顏料中的黑色采用鍋底烟灰調骨膠，其他顏色如白粉、大紅、大綠、中黃、鮮藍等均用土質顏料調配，有的還加入蛋黃調成，能使色彩起明發亮。彩繪的筆是用狗毛自製，筆鋒尖，彈性好，使用起來非常靈活。不過現在的顏料都已改用墨汁和廣告顏料了。

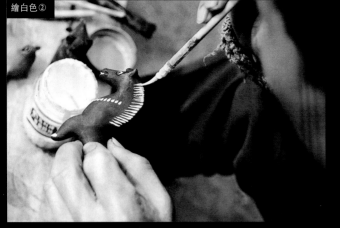

繪白色②

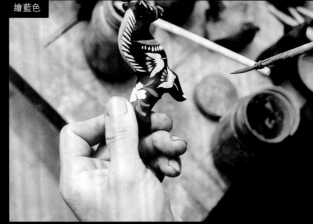

繪藍色

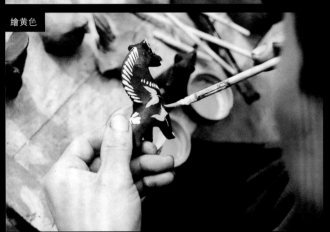

繪黄色

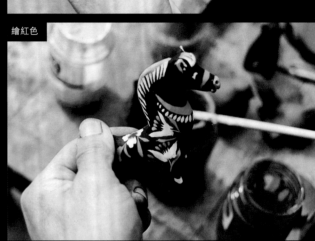

繪紅色

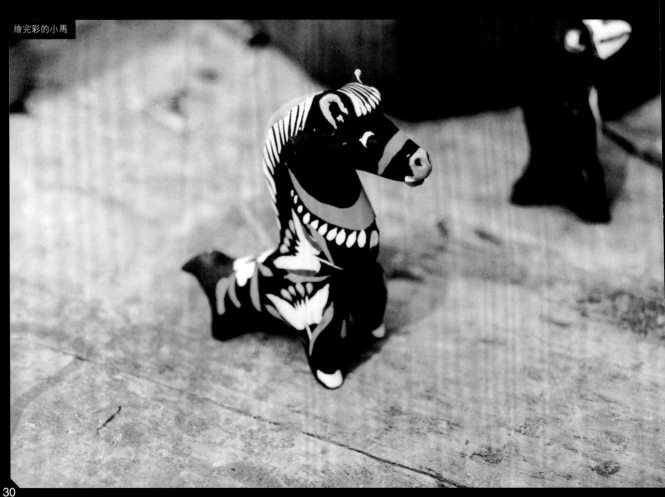

繪完彩的小馬

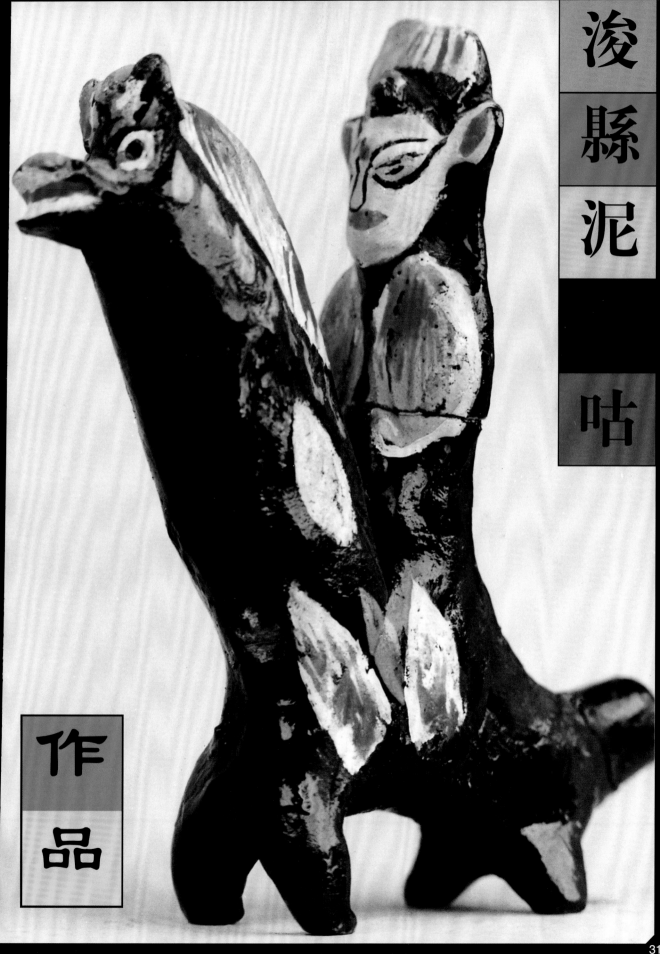

作品

●浚縣泥咕咕造型種類繁多。由于楊玘屯古爲隋末農民起義軍之戰場, 玩具中的騎馬人多爲瓦崗寨英雄, 如: 徐茂功、王伯當、秦瓊、敬德、程咬金、羅成等; 還有一些與戰爭內容有關的造型, 如: 武將、戰馬、行車壺等。泥人多係歷史、傳説故事人物, 如《西游記》中的唐僧、悟空、八戒、沙僧,《三國演義》中的劉備、關羽、張飛,《東周列國志》中的孫臏、毛遂、白猿, 還有《白蛇傳》中的白娘子、小青、許仙、法海。禽鳥類有小燕、小鷄、鳳凰、斑鳩; 動物有小馬、小猴、小猪、小牛、獅子、獨角獸; 水族類有小魚、蛤蟆、烏龜等。

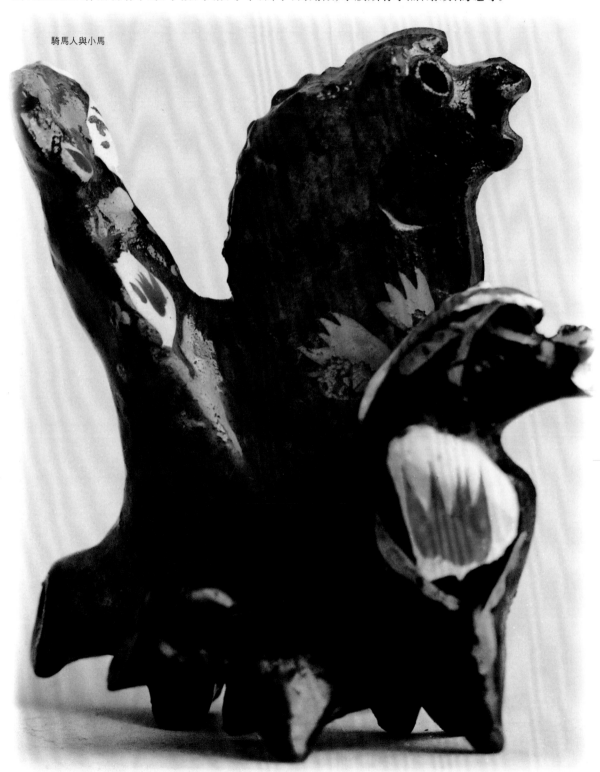

騎馬人與小馬

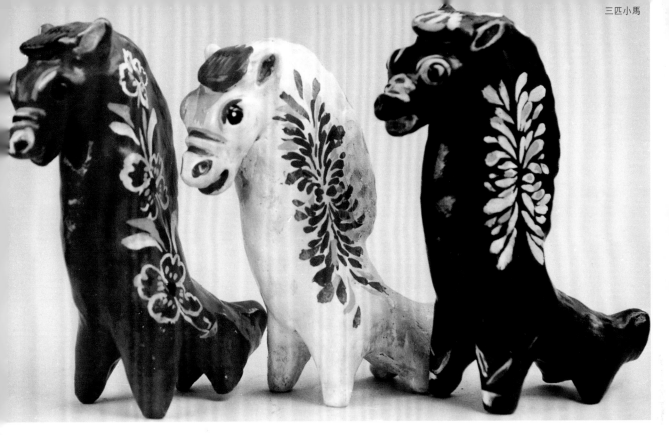

騎馬的軍人（武士）

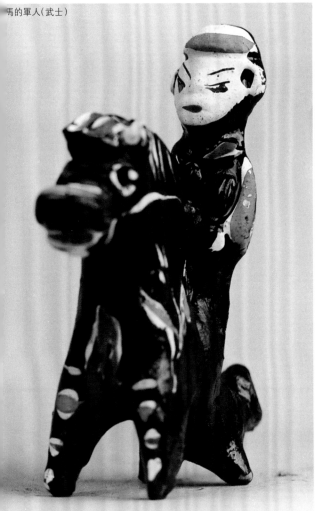

騎馬人

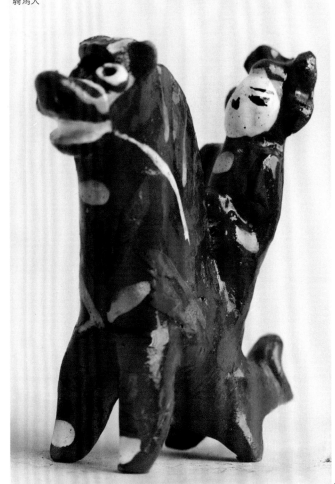

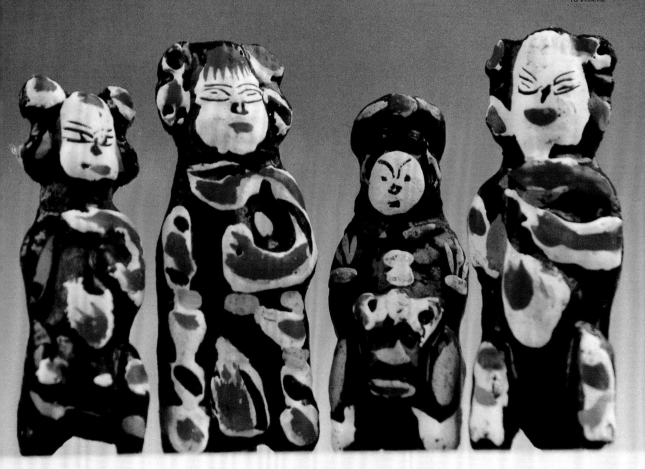

花哨哨—古代騎馬的皮革水袋演變
而成,是草原文化與中原文化融合的產物

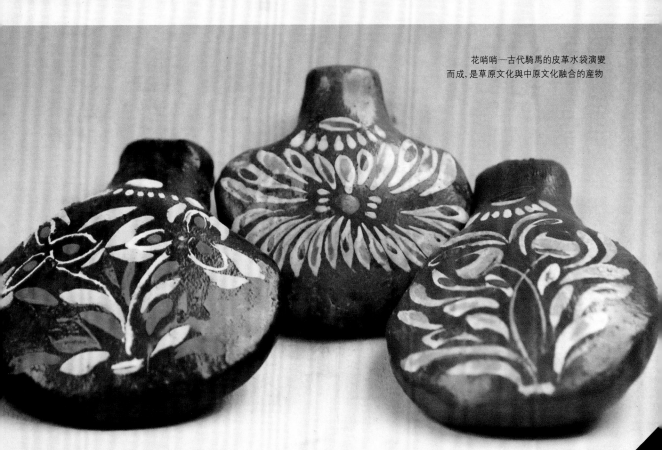

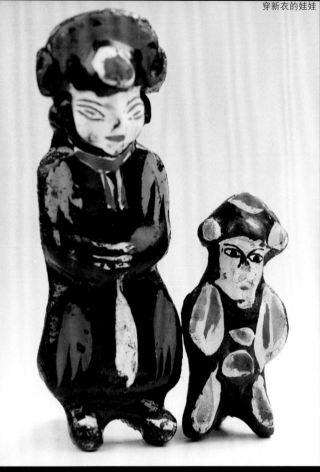

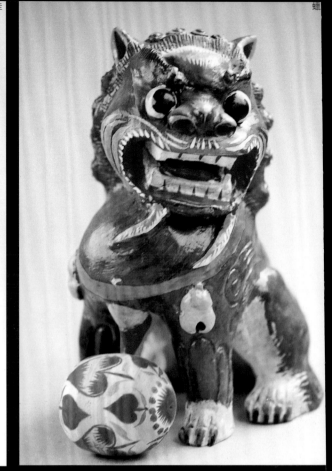

抱桃的猴

猴與猪/

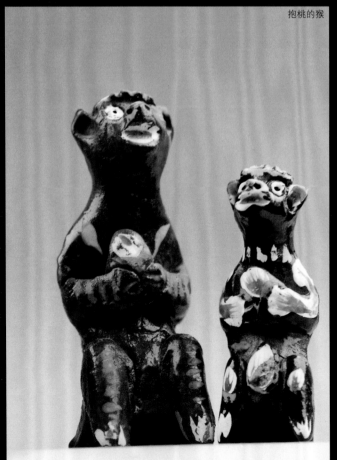

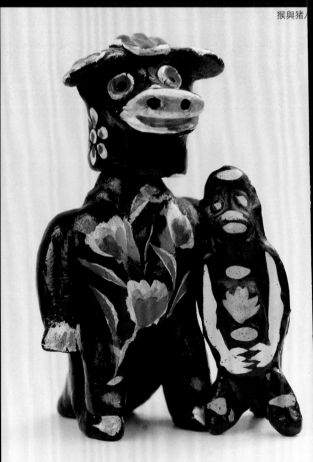

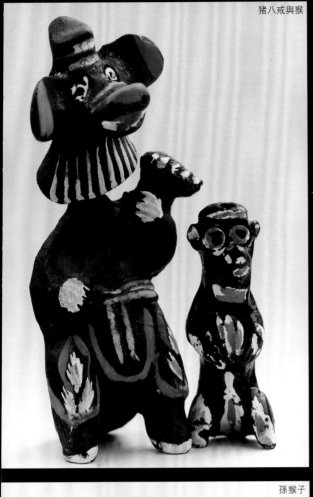

猪八戒與猴

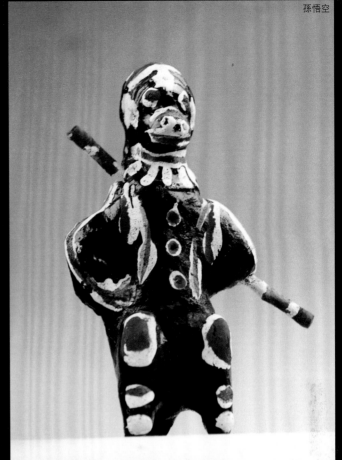

孫悟空

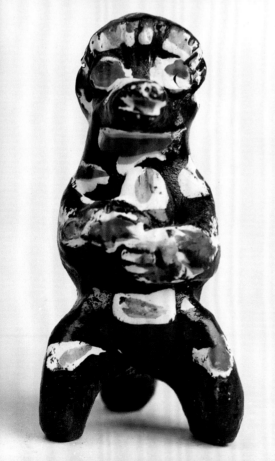

孫猴子

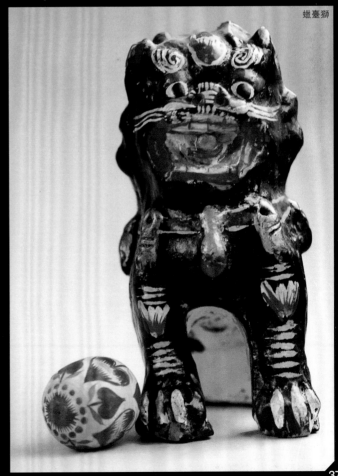

蠟臺獅

造 型 審 美

　　　浚縣泥咕咕在造型特徵方面值得重寫一筆。與同出一省的淮陽泥泥狗造型相比較，它們應屬兩種截然不同的造型風格，淮陽泥泥狗造型趨于抽象，風格古拙、怪誕而奇秘；浚縣泥咕咕造型應歸于寫實型，其風格豪放、熱烈而親和。在全國眾多的寫實造型的泥玩具當中，浚縣泥咕咕是最爲大氣的一種，造型手段上有不少令人叫絶之處，堪稱"大手筆"。

　　　先説它的泥塑造型。浚縣泥咕咕泥塑造型的特點表現在它的大膽誇張、造型整體、任意取舍、略貌取神。最能體現泥塑藝人"大手筆"的當屬"騎馬人"的造型，藝人突出表現戰馬的雄壯，馬的頸部被誇張得特別寬大，馬頭高昂，孔武有力。而馬的四肢被省略得特別短，顯得整體而穩實（這其中也有避免泥塑

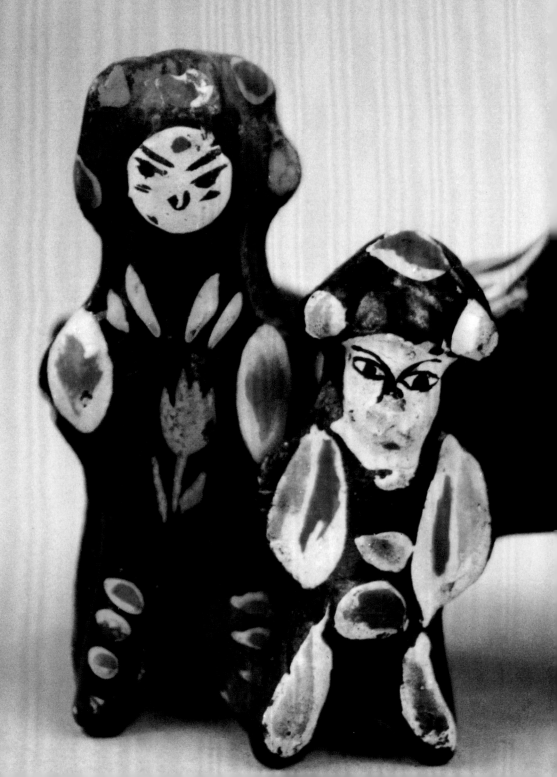

小孩子和小獅

破碎的緣故）。馬鬃和馬尾都處理得很短，類似唐代戰馬的裝束（爲便于作戰時奔跑，馬鬃、馬尾都被扎了起來）。騎馬的人物突出頭部，衹捏出一個直立的身軀，手腳全被省略了，人物向後傾斜，表現出騎馬人的勇武和豪氣。其他人物中有不少身着彩裝的男女娃娃形象，都是重點表現頭部，手腳與身軀渾然一體，真是略貌取神，面容親和，憨態可掬，表現出濃郁的中原鄉土生活氣息。動物造型的特點表現在大膽取舍，任意誇張。如小燕和斑鳩造型都誇張肚子，頭部和尾部縮得很小"鵓鴣小鳥"圓潤飽滿，十分可愛。

走獸的造型則是盡力在它們的頭部表現各自的特徵，其他部位服從頭部特徵被任意安排調遣。如獅子表現出巨目、闊鼻和大嘴，前腿伸開，威猛無比；猴子面部詼諧稚氣，雙手常作捧桃狀，活潑有趣；豬八戒則誇大頭部的大耳和大嘴，兩眼圓瞪，一派憨態。

再説它的色彩造型。浚縣泥咕咕在色彩造型方面表現出大方、概括、灑脱、隨意。從敷彩效果上看，既保留着中國的傳統風格，顯得古拙而沉穩；又表現出鮮明的現代感，即色彩斑斕、對比强烈和局部紋樣的符號化。浚縣泥咕咕的敷彩紋樣中，除了人物的面部和動物的頭部之外，幾乎是清一色的花草紋。一部分花草紋細膩流暢，伸展自如，繼承了唐草紋的傳統特色，如由古代騎兵皮革水袋演變成的"花哨哨"，上面裝飾的花草紋即是這一風格的代表。在泥塑人物的"開臉"上，藝人們借鑒了傳統木版年畫的特點，采用白底粉面，細細的長綫勾勒眉眼和鼻子，嘴用大紅點綴，又頗似中國古典戲劇的"開臉"，洋溢着强烈的傳統風貌。浚縣泥咕咕幾乎全部采用黑色作底色（也有用棕色或絳紅色的），在黑底上飾以白粉、大紅、大綠、中黃、鮮藍，五色斑斕，鮮麗强烈，給人以極强的視覺效果。由於藝人長年纍月熟練自如地操作，其手段極其輕松灑脱，綫條的粗、細、强、弱、徐、急、輕、重，已達游刃有餘的地步。因爲彩繪工具是毛筆，其風格與中國畫大寫意如出一轍，隨處可見藝人們的"大手筆"。由於泥咕咕製作量大，加之趕廟會的迫切性，藝人在敷彩上表現出較大的隨意性，不少紋樣已形成程式與套路，成爲"符號化"語言，似是而非，幾近抽象。這類抽象，粗獷的紋樣符號在黑底上格外觸目，甚至給人一種强烈的現代意味。

鮮活而可愛的泥咕咕出自中原大地、黃河故道的泥土，民間藝人用雙手、用五彩賦予它以生命，讓它一代代傳承下來。它以古樸而新奇、猛悍而親和形象博得世人喝彩，在人們心中留下美好的記憶。

然而，誕生泥咕咕的故鄉，却已經難以找尋昔日的喧嘩，泥咕咕的叫聲漸漸低落，此時讓人想起了躬着腰、拄杖在暮日下的王蘭田老人。

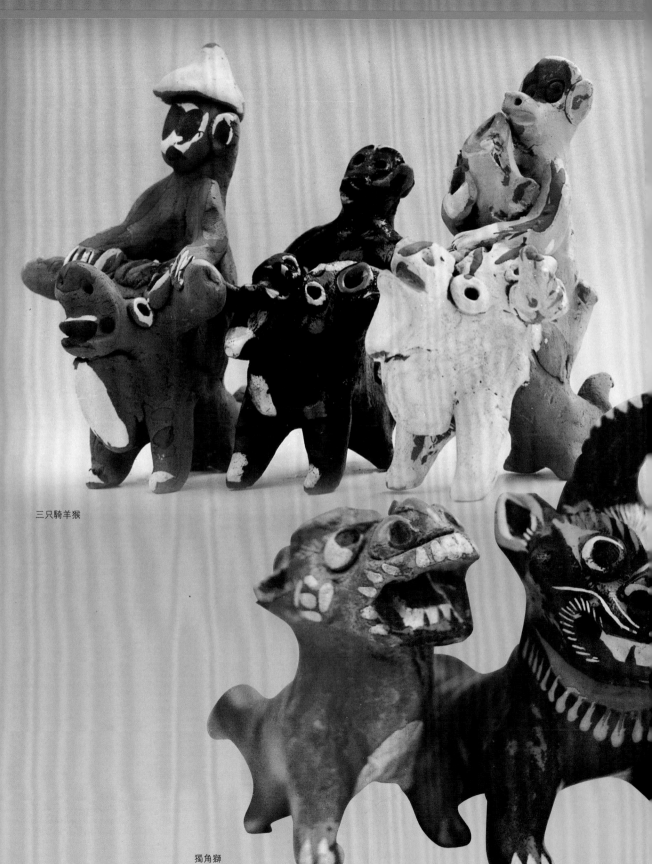

三只騎羊猴

獨角獅